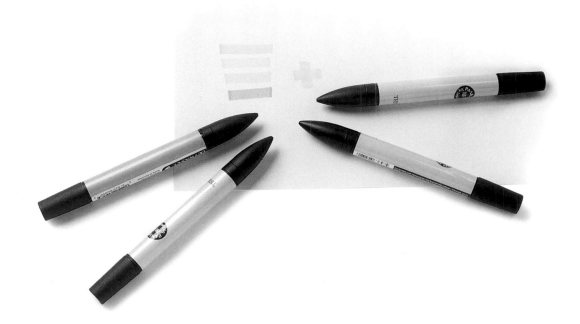

麥 克 筆

Mercedes Braunstein 著

吳鏘煌 譯

三民書局

繪 畫 入 門 系 列

麥 克 筆

目 錄

麥克筆初探————————————— 01

基本材料 ——————————————— 02

顏　色 ——————————————— 04

線　條 ——————————————— 06

上色技巧 ——————————————— 08

色彩漸層 ——————————————— 10

留　白 ——————————————— 12

修飾與潤色 ————————————— 14

追隨大師的步伐 ————————— 16

如何用色 ——————————————— 17

色彩搭配 ——————————————— 18

色彩理論 ——————————————— 20

選擇用色 ——————————————— 22

以簡單色彩下筆 ————————— 24

創造自己的顏色 ————————— 26

畫紙、畫筆、畫作 ————————— 28

寶貴的經驗談 ————————————— 30

名詞解釋 ——————————————— 32

麥克筆初探

　　麥克筆可以作為作畫的工具。就色彩的基本理論而言，它一樣可以依照一般的混色方式來創造出各式各樣不同的顏色。麥克筆的作畫技巧相當多樣化，由於所含的顏料能分別與水或酒精混合而產生不同性質的畫筆，畫畫過程中也就經常需要運用一些特殊的媒介。但對於初學者，我們建議在學習一些基本的繪畫技巧之前，最重要的還是先練習如何下筆。

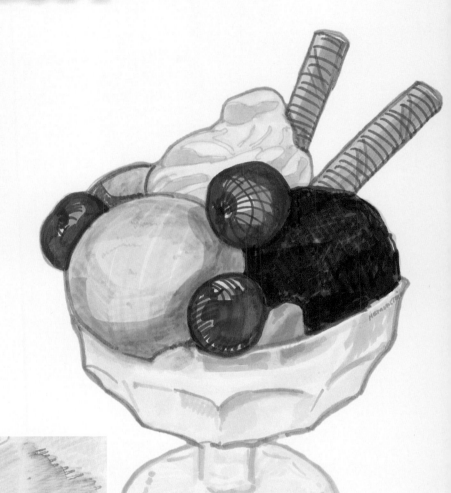

油性麥克筆較適合快速作畫或是作為廣告畫打草稿用。圖為布朗斯坦 (*M. Braunstein*) 的作品。

色彩暈染是水性麥克筆作畫中極具特色的效果。布朗斯坦，芭蕾舞。

基本材料

除了麥克筆之外，我們還需要準備畫紙及一些輔助的工具。

畫　筆

儘管市面上的麥克筆種類繁多，但專業的品牌仍是保障作畫品質的不二選擇。

畫　紙

任何能呈現色彩最佳品質的畫紙，就像能完全去除痕跡的橡皮擦一樣有價值。水性麥克筆可以使用水彩畫紙來作畫。另外，油性麥克筆也有專門的畫紙，半透明的畫紙方便描摹，不透光的畫紙則可以凸顯顏色，同時也不會讓墨水滲透過去。儘管市面上也有較大尺寸的散裝畫紙，或整本的素描簿（A2、A3及 A4 尺寸）可供選擇，但對於初學者則建議使用小張或中等尺寸，最大以不超過 30×40 公分的畫紙最為合適。

畫　板

用水性麥克筆作畫時，最好將畫紙固定在比畫紙大且平坦堅硬的畫板上。

水性麥克筆專用畫紙

專業用水性麥克筆

一般的水性麥克筆

補充材料

水性麥克筆可用小瓶裝的墨水來補充。優質品牌的畫筆都會有可替換的筆尖及其他配備。水性麥克筆需要一個裝水的容器，而油性麥克筆需要用到的則是錐形擦筆、遮蓋液、溶劑以及噴色器等，這些道具必須等到能夠熟練油性麥克筆的運用後再使用為佳。 另外，我們還需準備的工具有鉛筆、橡皮擦、尺、小刀、圖釘、夾子、紙膠帶、吸水紙等。

套裝畫筆

畫筆可依實際需要選擇整組或散裝購買。會整組購買的原因通常是要用在肖像畫、風景畫、海景畫這類有某一特定主題的畫作上。整套畫筆的好處是方便攜帶而且不怕位置次序弄亂，在作畫時也能快速找到所要的顏色。而散裝購買的好處在於可隨喜好搭配出具個人風格的色彩來。

工作檯

　　用麥克筆作畫需要快速及準確地勾勒描繪。初學者作畫時少不了一張支撐性佳的桌子，一旦能夠熟練到快速地確定外形、明亮及陰暗的部分，移動性較靈活的畫板就比桌子方便許多，所以在戶外作畫時，素描簿或是畫板就成為最好用的支撐物，我們只需用手臂（站時）或大腿（坐時）作為支撐點即可。

在室內作畫時，工作檯是很重要的工具。

油性麥克筆專用的擦筆

整組的油性麥克筆

墨水補充瓶

油性麥克筆用紙

麥克筆

麥克筆初探

基本材料

方便作畫的排列

麥克筆排列的次序相當重要。有順序的排列能讓使用者立即找到所需的顏色。

　　即使盒裝的畫筆排列得很整齊，在取用時也不見得較方便。一般在使用水性麥克筆時，會都一次拿數支在手中，且手握畫筆尾端的部分，至於另一端（筆套處）則是向外以便查看顏色，這樣一來，就能方便另一隻手直接拿取所需的畫筆了。另外，即使攜帶較為不易，豎立在桌上的油性麥克筆（如左圖）就比較方便拿取。

顏 色

如果我們想用麥克筆作畫，各式各樣的顏色是不可或缺的，對於大部分的紙張而言，應該都可以呈現出麥克筆的色彩。

組 成

如下圖，麥克筆的筆桿是一個裝滿墨水的容器，一端筆芯吸收墨水，另一端外露的筆尖則可以著色。

麥克筆的橫切面顯示出墨水的儲存處及其與筆尖的連接關係。

色 彩

48 種顏色的畫筆就足夠完成各類型的作品。有各種黃、紅、紫、藍、綠的色系與濃淡的變化。

作畫時並非所有的顏色都用得到，所以只將與繪畫主題相關的顏色挑選出來即可。

漸 層

水性麥克筆的顏色能用水來調整顏色的深淺。品質較好的油性麥克筆可以直接當作擦筆或溶劑使用來製造漸層的效果。

油性麥克筆

含有酒精成分的油性麥克筆，各種粗細筆尖相差極大，可分為圓形與方形的筆尖，適合的作畫形式也不同。

48 色水性麥克筆能呈現各式不同主題的畫。必須要依序排列好以便取用，寒色系跟暖色系分開放，依色調或顏色從最亮排到最暗，濁色系則可以另外歸類擺放。

瓶裝或筆式的調合劑或調色調的擦筆適用於油性麥克筆。

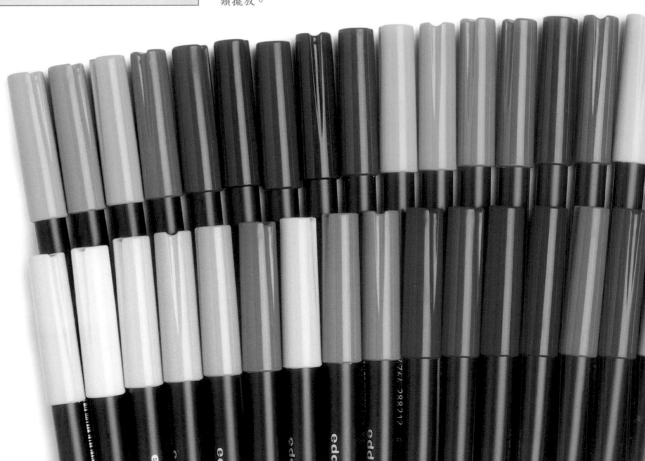

透明與不透明墨水

水性麥克筆或油性麥克筆的墨水是屬於透明墨水，也有商店會賣一些油性麥克筆是屬於不透明的墨水，但是顏色較有限。白色不透明的墨水可用來調整顏色濃淡或調製出新的顏色。

注意揮發的氣體

水性麥克筆較不會有味道。而油性麥克筆因有添加揮發性溶劑，故墨水味道較為嗆鼻。所有知名品牌都會保證其所生產的油性麥克筆絕不添加二甲苯及甲苯（為降低毒性），甚至強調沒有任何味道。不過，先決條件是有一個通風良好的工作環境。

使用油性麥克筆作畫時最好是將所有的顏色都按順序排好，但部分相似的淺色可以不必全部排進去。

水性麥克筆

水性麥克筆的筆尖直徑在 0.5 至 1 公厘之間者，較適用於寫字或素描；筆尖直徑在 3 公厘的則較適合用來素描或畫畫。水性墨水顏色較亮且濃。

● 繪畫小常識 ●

保存方法

防止纖維做的筆尖變形是最基本的條件，在紙上畫寫時盡量不要過分用力擠壓。而且，每次用完之後一定要習慣性地將筆尖清理乾淨，蓋上筆蓋以避免墨水蒸發。

麥 克 筆

麥克筆初探

顏 色

每次使用完畢就應該將筆蓋蓋上。

運用握鉛筆的手勢來握麥克筆。

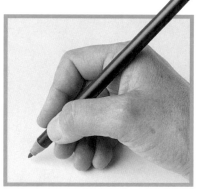

利用筆尖的 a 處畫細線及橫線。

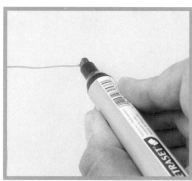

利用筆尖較寬處來畫粗的橫線。用 S 面來畫狹窄的線條時，線條的墨水看起來較為豐沛。

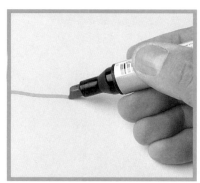

畫較粗的橫線時可先以 b 或 c 的部分或是用 S 面來畫寬的線條。

線　條

依照畫畫範圍的大小及筆尖的形狀來決定下筆線條的粗細。

握筆方式

麥克筆的握筆方式就像握鉛筆一樣。

筆尖的形式

水性麥克筆的筆尖是圓形筆尖；油性麥克筆除了圓形筆尖外，也有其他的形狀。近來某些製造廠商則又陸續研發出平口及斜口的方形筆尖，也分別有各式各樣的形態與尺寸。

筆尖及粗細

筆尖的形狀不論是圓形、方形，或是不同粗細，都會直接影響到線條的粗細形狀。

水性麥克筆有各種粗細不同的圓頭筆尖，畫出來的線寬都能保持一致。

從細到粗的線條

水性麥克筆筆尖的粗細一般大約在 0.5 公厘左右，有時也會有 1、2 公厘，甚至到 3 公厘那麼粗的筆尖。

用油性麥克筆畫細線時，0.5 公厘的筆尖畫起來會較流暢；有時也可用 2 或 3 公厘的圓形筆頭。一些很粗的線條可用斜口筆尖的邊緣或斜切面來畫。為了要畫出均粗的線條，必須注意在下筆時，筆尖要用的點、線或面要與紙的表面完全貼平。

我們可分別依據右圖橫切面所標註的各個位置下筆，共有 a、b、c 的切邊與 S 面及 d、e 二點。

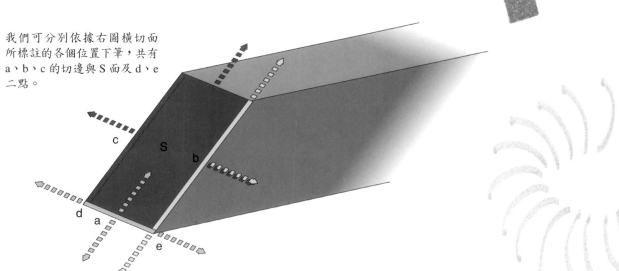

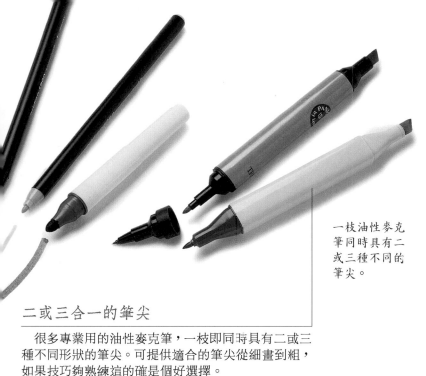

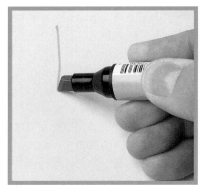

用最尖端畫垂直的線。

以筆尖斜切面 S 來畫也可以畫出垂直的線。

一枝油性麥克筆同時具有二或三種不同的筆尖。

二或三合一的筆尖

很多專業用的油性麥克筆，一枝即同時具有二或三種不同形狀的筆尖。可提供適合的筆尖從細畫到粗，如果技巧夠熟練這的確是個好選擇。

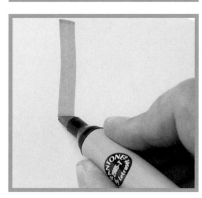

想要畫出寬一點的垂直線可用斜切面的 b 或 c 邊或 S 面來畫。

畫出流暢的線條

利用書寫最流暢的圓形及方形筆開始練習描繪。首先在空白草稿紙上練習握筆且穩健筆直地畫出二點之間的直線。可從短且直的線條開始，隨著愈來愈熟練，試著拉長一點。然後接著練習各種方向的直線及曲線。

無論是水性或油性麥克筆，我們都必須熟練其各種線條的表現方式。布朗斯坦的素描作品。

油性麥克筆

水性麥克筆

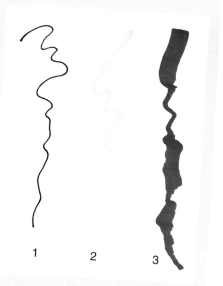

繪畫小常識

更具藝術性的線條

用圓的筆尖畫出來的線條看起來極具藝術性也較為精巧。因為圓形筆尖在材質設計上較能自由掌控畫線的粗細。而方形的筆尖因具有不同角度的切面，因此畫出來的線條粗細程度很難相同。除此之外，即使是同一筆劃，因為畫向與筆尖下筆處的不同，也就有可能會產生粗細不同的結果。

圖為以不同形式的筆尖所畫出的線條，1、2 是圓的筆尖，3 是方形筆尖。

1 2 3

麥克筆

麥克筆初探

線條

7

上色技巧

如果要用麥克筆塗滿整張紙，必須一行一行地畫線直至完全覆蓋整張紙。接下來，就讓我們開始練習各種不同的上色技巧。

基本的上色技巧

要畫滿一張白紙，最簡單的方式就是從紙的二端開始，慣用右手者可以由左向右畫出水平方向的線條，而慣用左手者，則可以改為由右向左的方向畫線，並依序由上而下的畫出一條條的平行線。線與線中間盡量不要留空隙，這是最適合初學者上色所使用的技巧。但在線條與線條中間如有重疊，也會產生一種獨特的效果。

利用最基本的上色技巧來處理一個色塊。

水性麥克筆的上色技巧著重於利用修飾性的線條來作掩蓋或修改。

線條的練習

熟練的線條運用可以幫助我們表達出所要的效果。首先，我們應該藉著畫各種不同方向的線條來練習著色，同時讓紙張配合手的下筆方向，並且練習手腕下筆的力道。

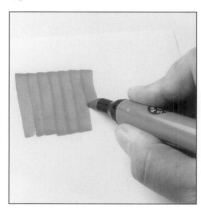

改用由上而下的方向來著色，方法和畫水平線條的方式一樣，同時也需注意線與線中間要避免留有空隙。

色　調

為了在白紙上能凸顯色彩效果，墨水可以是事先調配好的。因此，當我們以不同色調來做區分時，這些麥克筆的顏色是相當容易區別且又醒目的。這些顏色在愈白的紙上就會愈加明亮，色彩的效果也會更加強烈。

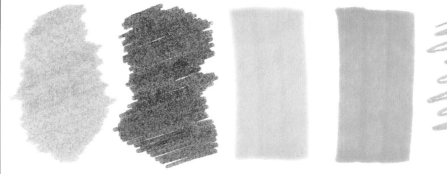

如果想讓顏色更加多樣化，則可以利用同一色系中不同色調的顏色來畫畫看，像上圖中使用的是灰色水性麥克筆及淺藍色油性麥克筆。

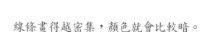

線條畫得越密集，顏色就會比較暗。

著色的區域

我們可以利用長線條來上色，但是在我們還不夠熟練的情況下，可以先縮小上色的區域，熟練之後再慢慢利用長線條來著色。

簡易的草圖是之後成品的色系分布及整體布局的前身。

顏色的局限

單靠一枝麥克筆能夠變化出的色調是很有限的。一個亮色系的顏色最多只能畫出一或兩種比原色還暗的色調。同時，同色系中相同色調的顏色，與這兩種顏色比較起來也不會有太大的區別。

利用較亮的顏色來幫助我們繪圖時捕捉光影對實物的分布及對比。

色彩重疊

由於麥克筆的顏色具透明性，且色彩重疊效果明顯，所以在同一種顏色重疊之後會形成較暗的色調。

同類色彩的運用

平塗或修飾的技巧達到一定的熟練度後，也能夠畫出同類色系的顏色。

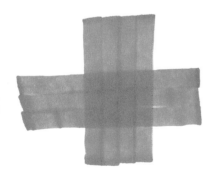

同色重疊之後會形成較暗的色調。

油性麥克筆在重疊的修飾之後，顏色會變暗且色調更一致。

塗滿整張紙後，顏色會較原色為暗。

9

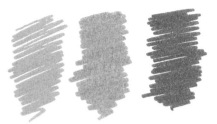

單色系排列方式是從最淺的顏色排到最深的顏色。

色彩漸層

> 上色技巧應該是由淺色漸進至深色，如果沒有任何誤差，最後將會產生色彩的層次感。

同一枝筆，我們也能依不同密度的線條創造出不同的色彩。筆劃越緊密，顏色就會越暗；越鬆散，就越容易與基底材的顏色產生混色的效果。

色彩漸層的練習

有許多方法可調配出色彩的漸層感，而很明顯地，不管用水性麥克筆或是油性麥克筆，我們可以自由選擇採用最適當的方法來呈現。藉著一條條平行的線，我們很容易就可以創造出具漸層感的色彩。只要在畫線的時候在線與線之間預留間隔，間隔的寬或窄可決定漸層的效果。而當我們規律地將同一色系或多系列的色彩結合時，也能形成一種漸層。

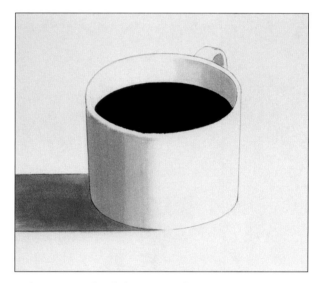

色彩以灰階的形式來表現，能讓實體更具立體效果。

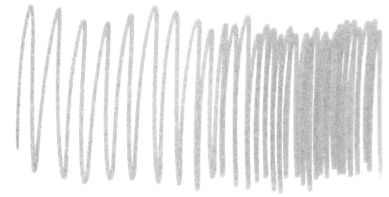

方形筆尖的油性麥克筆，利用線與線之間適當的留白，就可以畫出漸層色彩的效果。

麥克筆

麥克筆初探

色彩漸層

色彩的整合

明亮的顏色表達出畫作主體中光亮的部分；在經過觀察比較之後，會發現較暗的色系更能襯出作品的亮度。而事先將同一類型的色系以漸層的方式作明暗色調的安排，除了方便尋找所需的顏色外，更便於我們觀察比較。

要成功地讓色彩產生漸層的要訣，是相近色系一個接一個地呈現，中間色調的差距不宜太大。最簡單的畫法是利用畫線的方式朝水平方向推進。

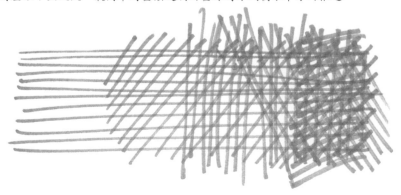

借助重疊的橫線，圓形筆尖的水性麥克筆也可用來繪製色彩的漸層。

油性麥克筆的使用方法

右圖將廣泛的色系加以分類。如果排列次序無誤，同時適當地運用擦筆做修正，顏色與顏色之間就能連接得很完美。

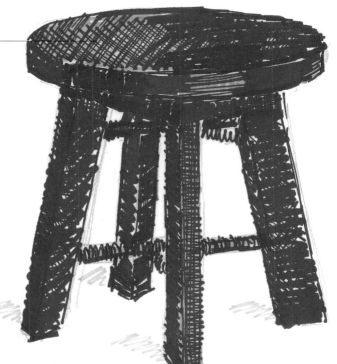

圓形筆尖的油性麥克筆能表示出層次感，淺色代表光亮，深色代表陰影，中間色則代表自亮至暗的過渡顏色。

色彩漸層與量感的表現

只要運用色彩整合的觀念，並正確地應用色彩漸層技巧，就能在畫中表現出主體的量感。

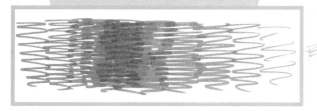

利用兩種色系為主要的色調，再用另一個色系作潤飾，使得畫中的凳子更加突出。仔細觀察會發現，這些色調都是能相互調和的。

油性麥克筆的稀釋

油性麥克筆可以配合擦筆來製造色彩漸層，這是利用酒精可以稀釋油性墨水的原理。在上色之前也可以先用擦筆擦塗於畫紙上，然後再塗上其他的顏色。

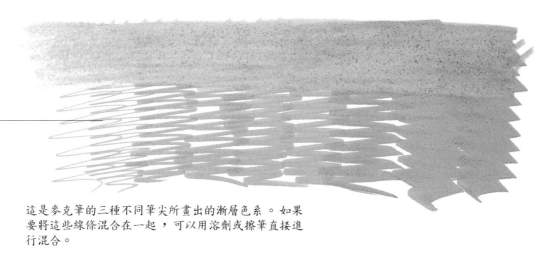

這是麥克筆的三種不同筆尖所畫出的漸層色系。如果要將這些線條混合在一起，可以用溶劑或擦筆直接進行混合。

水性麥克筆的使用

用水性麥克筆製作的色彩漸層可利用水來做修飾，方法是用乾淨的畫筆（毛筆）沾水直接在畫好的線條上修飾。修飾效果的好壞在於筆的品質及墨水的染色程度。經水修飾後的顏色會變得較淺且整體色調較為調和，這意味著在水稀釋顏色的過程中，同時也促進了色彩間的融合。

沾滿水的畫筆可以用來稀釋水性麥克筆畫的漸層色彩。

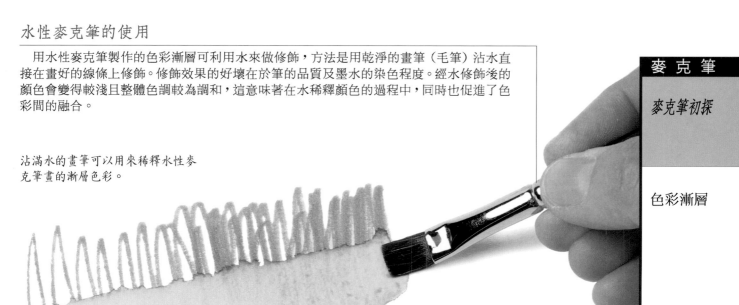

麥 克 筆

麥克筆初探

色彩漸層

留　白

使用麥克筆作畫是很難修改的，因此，作畫時必須小心上色以避免出錯。

摘　要

對著一個實際且簡單的模型作畫時，除了要體會出神韻之外，更重要的是整個輪廓的起草。將線條初步表達在紙上後，接下來就是描線或上色，同時也以不同顏色表達出主題。

留　白

淺色系具備和白紙一樣的留白效果，也就是說淺色系的範圍可預留到最後要畫完前再下筆。

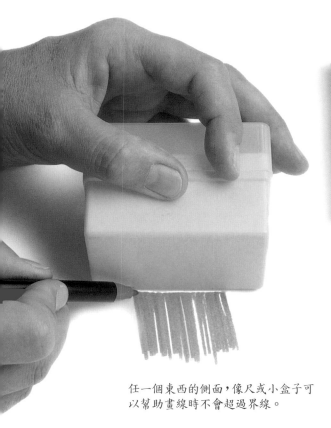

● 繪畫小常識 ●

工具與筆劃

用方形筆尖的麥克筆作畫時，要練習如何緊貼著輪廓線畫而不會超出範圍。同時，控制線條的長度在我們所要著色的範圍內也是很重要的。

任一個東西的側面，像尺或小盒子可以幫助畫線時不會超過界線。

以留白膠預留出具體的輪廓。

麥克筆

麥克筆初探

留　白

留白的方法

可去除的留白膠通常是作為預留輪廓線或是在畫作的細部時使用。這種液體可以塗在想要預留的地方，另外，用紙板來作遮蓋也是很實用的。像其他作畫程序一樣，我們可以用白色的筆在紙張的部分上色或畫線。

在留白膠乾了之後，方形筆尖的油性麥克筆會更容易上色。

等顏料乾了之後，就可以將先前的留白膠撕開。

為調製顏色，我們會用留白膠預留出面與面交接處的線條，依照透視畫法在限定的紙板空格內上色，圖中圓形及橢圓形的白點是用紙膠帶預留的。

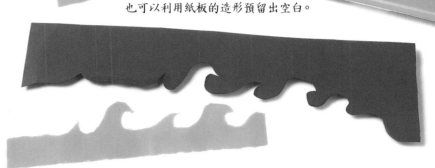

也可以利用紙板的造形預留出空白。

紙板移開後，預留的效果十分顯著。

如果對上色技巧夠熟練，留白膠也可跟水性麥克筆一起使用。

實驗

我們可以準備一些畫畫專用的草稿紙，在紙上實驗各種遮蓋的方法，直到找出最能表現我們想要的效果為止。

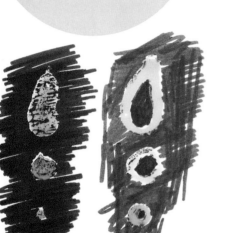

使用圓形筆尖的水性麥克筆時較為簡單，留白膠只要薄薄的一層即可。由於留白膠在乾了之後會變成半透明，所以先前所畫的線條較不受影響。

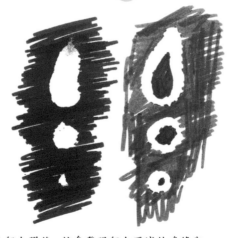

去除留白膠後，就會發現留白區域的邊緣與色彩之間的明顯對比。

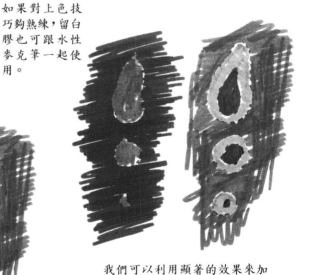

我們可以利用顯著的效果來加強整體的對比。

線條的表現方式

為了避免出錯，只確立哪些部分在什麼時候該預留的原則是不夠的，同時也必須從基本原理中嘗試找出最能表現描繪與著色效果的作畫方式。我們可以先在草稿紙上針對不同區塊進行一些實驗，直到達到最佳的線條表現效果為止。

著色的預留

為了能保持色彩的鮮豔，著色區域也可用紙膠帶來保留原先的色彩。

在重疊上色前，可在完全乾燥的色彩上先貼上紙膠帶預留出第二個色階。

修飾與潤色

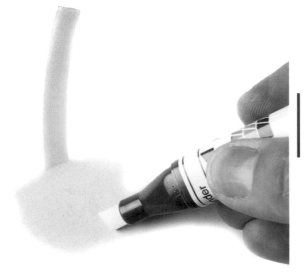

油性麥克筆的墨水一旦乾了之後就擦不掉了。但可在作畫時先用溶劑調和以淡化顏色。這樣一來,淺色造成的汙點瑕疵也較容易掩飾。

在一開始作畫時就要有相當的練習以防止出錯,但免不了的還是有可能會發生需要掩飾或修正的錯誤。

修正用擦筆

用油性麥克筆畫出輪廓後,可使用擦筆修飾錯誤處的顏色,特別是較淺的顏色最有效。這必須靠練習才能徹底了解,擦筆的效用是跟墨水乾燥的速度,以及墨水在不同紙質上所呈現出的效果有很大的關係。

小幅度的調整

淺色的失誤可用深色去彌補,但通常在某些細部的地方無法輕易地用這種方式修飾。有時候最好什麼都不做,放棄修正這個錯誤的部分,因為修正中若有瑕疵反而會破壞了整件作品。

油性麥克筆的顏色如果是深色的話,使用溶劑是修飾色彩的最有效方式。

白色的墨水

其實它不算是麥克筆的一種,通常它只用在一些較細微的修飾當中。因為它不透明的性質,因此常被用來讓塗色效果更加完美無瑕。可先在不同紙質上做實驗。因為在既有的顏色上再疊上一層顏色時,會造成修正處更加明顯,所以使用的時機必須謹慎。

儘管收筆的部分不是很乾淨,我們還是可以調整顏色或是淡化一點。

油性麥克筆造成的錯誤可以利用白色墨水作修正,就算是深的顏色,只要多覆蓋幾層,一樣可以蓋住錯誤的地方。

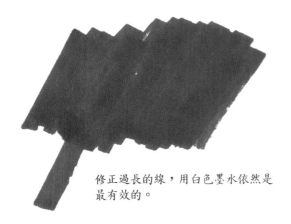

修正過長的線,用白色墨水依然是最有效的。

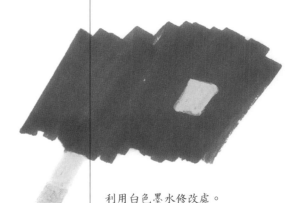

利用白色墨水修改處。

14

由於水性麥克筆較易修飾，畫家也較常採用水性麥克筆創作。先用水刷過需修改的地方，直到顏色大部分都褪去為止。等到紙上的墨水完全乾了之後，再輕輕地補上正確的顏色即可。

A1. 水性麥克筆的墨水在剛畫完還未乾時可以用毛筆沾水輕掃。

B1. 等到墨水乾了之後，即使用毛筆掃過，還是會留下一大片痕跡。

色鉛筆

許多專業的畫家會選擇用色鉛筆來修飾細部的地方。雖然這是另一種畫畫的技巧，但如果能熟練地使用，畫出來的效果會較令人滿意。

A2. 等到稀釋的墨水乾了以後，幾乎沒有留下任何原來畫的痕跡。

B2. 沾汙的地方乾了之後還是有痕跡。

其他的媒材

最好的修飾就是事先預防錯誤的發生。但事實證明，百密一疏，總有需要修正錯誤的時候。除了上述的方式外，我們還可以利用其他具不透明性的媒材，如白色壓克力顏料與不透明水彩顏料，它們同樣具有掩蓋、修飾的功用。

水性麥克筆

油性麥克筆

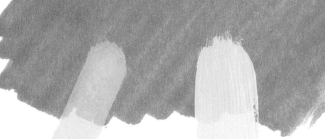

白色壓克力顏料　　　　白色不透明水彩顏料

色鉛筆是很實用的作畫方式，可用來完稿、修飾或者矯正麥克筆的顏色。

白色的不透明水彩顏料與壓克力顏料可用來掩蓋油性麥克筆的顏色。

麥克筆

麥克筆初探

修飾與潤色

在觀看名家的畫作時,有兩個基本的要點值得注意:不論是水性或是油性麥克筆,我們可以看到畫家如何借助線條的表現方式來表達畫面的律動感。修飾與潤色方式的靈活運用,不僅豐富了作品的層次感,更激發了畫家創作的潛力。

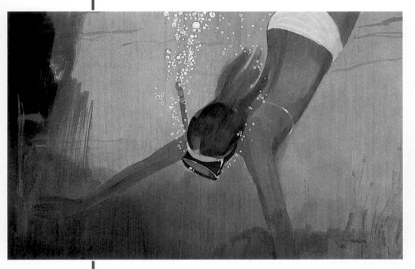

在這幅作品中,畫家費倫 (*Miquel Ferrón*) 混合水彩畫與麥克筆的技巧。

油性麥克筆淡化處理後所呈現出的效果,賽樂斯 (*Claude de Seynes*) 的作品。

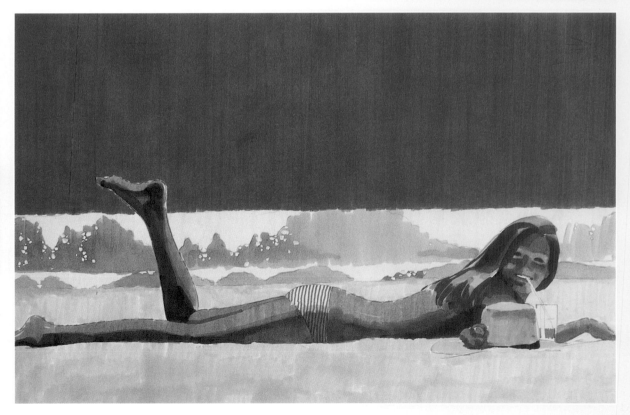

麥 克 筆

麥克筆初探

追隨大師
的步伐

賽樂斯以平塗線段的著色方式所呈現的作品。

如何用色

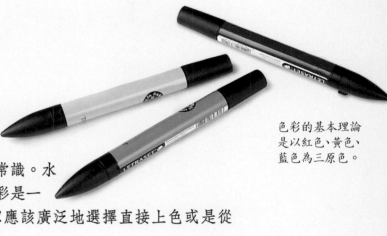

　　學習使用麥克筆當作繪畫媒材，應該了解如何使用顏色。因此，我們必須具備一些色彩的基本常識。水性麥克筆與油性麥克筆所具備的色彩是一樣的，由於混合的效果有限，所以應該廣泛地選擇直接上色或是從中篩選混合效果良好的顏色使用。

色彩的基本理論是以紅色、黃色、藍色為三原色。

水性麥克筆能針對所有主題快速地畫出草稿。圖為布朗斯坦的作品。

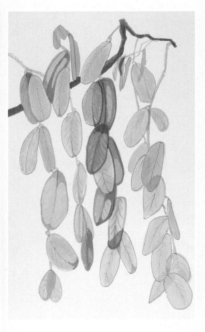

水性麥克筆的顏色。

水性麥克筆中廣泛的顏色可創作出任何一種主題的畫作。圖為布朗斯坦的作品。

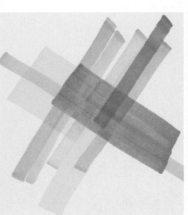

寒色系　暖色系

油性麥克筆重疊上色後可產生多種顏色。

麥克筆

如何用色

17

色彩搭配

麥克筆的色彩可任意混合嗎?我們可以先用兩種顏色來做混合,看看得到怎樣的效果。

如上圖,為黃色和綠色兩種水性麥克筆,利用綠色塗在黃色之上,會產生另一種綠色。

加水之後又會出現另一種不一樣的綠色。

以點描派的畫法所畫的綠葉是一種混色的效果。

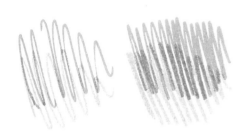 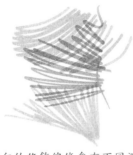

依據線條的密集度就能決定綠色的深淺調子。

不同方向的修飾線條會有不同深淺度的綠色出現。

不同方向的線條表達出不同組織的畫作。

畫上混色與事先調色

麥克筆之間可以直接在畫紙上作混色,也可以事先調色後再上色,但前者上色後,混色作用時間較長且緩慢,也較無法充分地利用麥克筆所具備色彩的多樣性。

雙 色

將兩種顏色以間隔的方式交替平塗,若我們在一定的距離之外觀看,這個平塗的色塊會有混色的視覺效果。若是近看,還是可以清楚地看出結構中個別的兩種顏色。若再經過刷擦的修飾後,兩色間的線條會摻雜在一起,混色的效果就會更明顯。

筆尖的清潔

為避免顏色相混或是留下汙點,在每次上完色後可以用橡皮擦或是吸水紙來清理筆尖。

可用吸水紙來回地摩擦沾染雜色的部分,以保持筆尖的清潔。

兩種顏色的色域

兩色混合所產生的顏色若與其中一種顏色相近時，此色即為主色調。這種辨識依據可應用在制定兩色色域的技巧上。

用刷筆可以讓色彩展現多元化的面貌，而刷過的顏色也會變成所謂的主色。

水性麥克筆使用圓形筆尖，因此畫出來的草圖或平行線等的線條都是一樣的。而油性麥克筆的方形筆尖能讓線條更加飽滿。

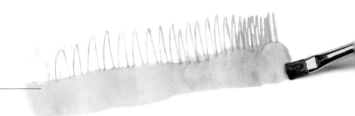

利用水可以使兩種顏色形成一個色彩漸層。

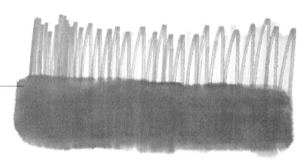

兩枝水性麥克筆畫出來的顏色，在加水之後，其形成的漸層十分漂亮且精緻。記得這必須使用韌度較高的紙質，而且還要可以吸水並能支撐相當的濕度。

色彩漸層

我們可利用水來幫助水性麥克筆製造漸層的效果。而油性麥克筆可直接重疊畫出兩種顏色層間有層次感的色階。通常製造商會提供一份可直接溶化顏色的清單給消費者參考。但這裡所指的是相似顏色之間的極佳混合性質而言。同樣地，以油性麥克筆專用的稀釋劑也能製作出精巧的色彩漸層感。

我們可以用一般淺色系中兩種顏色的中等粗細度的圓形筆尖畫出漸層色彩。以溶劑融合後就能混合形成色階。

兩種顏色的重疊

我們可以利用麥克筆在基底材上直接作混色的練習，初學者可以先練習如何將兩種相近的顏色混合在一起，等熟練之後再逐漸增加混色的面積。

要畫深色的漸層可選用較粗的方形筆尖。用溶劑融合後可做出連續性的色階。

根據顏色重疊的順序來觀察油性麥克筆畫出來的色階明亮度，可以發現一些差異性。

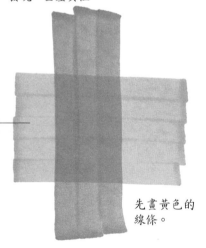

先畫黃色的線條。

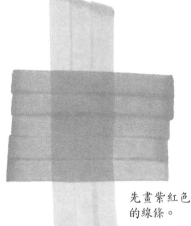

先畫紫紅色的線條。

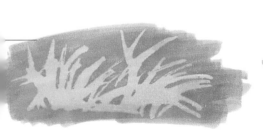

圖為以綠色覆蓋先前的藍色所造成的效果。

預留處可在上色後再處理。在混合其他顏色時，預留處應該以原色留白。

色彩理論

為了使任意兩色的混合有一定的標準，我們應以色彩理論作為混色的基礎。

三原色

色彩理論的三原色為紅色、黃色及藍色。因此我們選取油性麥克筆中的黃色、紅色及藍色來作色彩練習。

二次色

經由三原色兩兩等量混合出來的三個顏色，我們稱為二次色：黃色加紅色變成橙色；紅色加藍色變成紫色；黃色加藍色則是綠色。

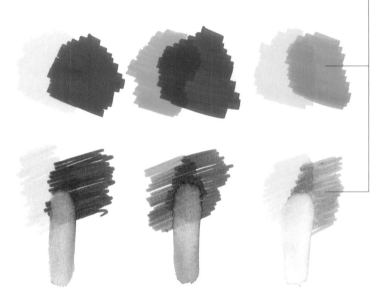

圖為麥克筆的三原色：黃色、紅色與藍色。除了圓形筆尖外，油性麥克筆中類似的顏色也具有方形筆尖。

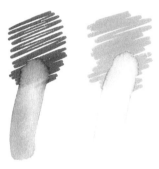

圖為三原色摻水刷畫出的線條及畫筆沾水畫出來的效果。

二次色是任兩種原色以等量混合所產生的：黃色加紅色變成橙色；紅色加藍色變成紫色；黃色加藍色則是綠色。

理論中的黑色

三原色等量混合後所產生的顏色，即色彩理論中所謂的黑色，也就是黑灰色。

水性麥克筆

三原色同時重疊摻雜會產生非常深暗的顏色。

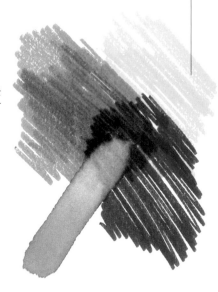

三原色混合

當我們將三原色交疊混合在一起會產生黑灰色，同時產生一些其他的色塊。

油性麥克筆

依據每種顏色不同的上色順序，使這些線條交疊後產生很不同的效果。

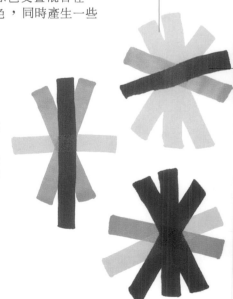

六個三次色

任兩種原色依三比一的比例混合會分別產生六種不同的三次色：黃三紅一是黃橙色，紅三黃一是紅橙色；紅三藍一是紅紫色，藍三紅一是藍紫色；黃三藍一是黃綠色，藍三黃一則是藍綠色。

水性麥克筆

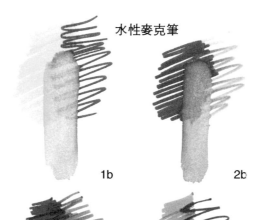

1b 2b

三次色是由三原色中任兩色分別以三比一的比例混合後所得到的顏色。圖中油性麥克筆是依線條所含墨水量的多寡與水性麥克筆以不同疏密度刷畫的示意圖。

黃三紅一是 1a 與 1b 的黃橙色。

紅三黃一是 2a 與 2b 的紅橙色。

油性麥克筆

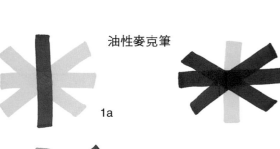

1a 2a

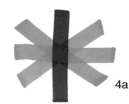

3a

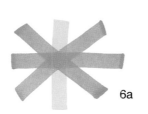

4a

3b 4b

紅三藍一是 3a 與 3b 的紅紫色。

藍三紅一是 4a 與 4b 的藍紫色。

黃三藍一是 5a 與 5b 的黃綠色。

藍三黃一是 6a 與 6b 的藍綠色。

5a 6a 5b 6b

補　色

補色的基本定義是，當兩種顏色並列時，能顯現出最強烈對比的二色就是互為補色。最明顯的例子是黃色與紫色、藍色與橙色、紅色與綠色。

三種補色：黃色與紫色、藍色與橙色、紅色與綠色。

濁色系

認識補色是很有用的，因此當兩種補色依不同比例混合時，結果會產生所謂的濁色系，之所以稱為濁色系是因為混色後的色彩都是灰灰濁濁的。

印刷用色

麥克筆的墨水與印刷用的墨水性質雷同，故用油性麥克筆創作的顏色與印刷成品的顏色相接近。

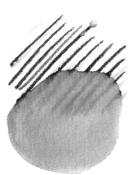
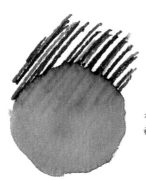

水性麥克筆可以用三原色分別調製出赭色、焦黃色及棕色等濁色系。

21

選擇用色

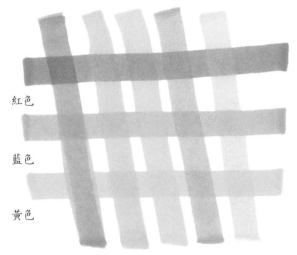

紅色

藍色

黃色

調色時如何從現有的筆中選出適用的顏色？我們先選取兩種色彩（最多三種），並先利用小區塊來作調色練習。

黃色、紅色與藍色當淺色用。重疊之後色彩會變得非常明亮及清晰。

淺色系

混合之後最明亮的色彩有黃色、橙色、粉紅色、赭色以及淺褐色。這些顏色也是最能凸顯畫作的顏色。因為這些顏色能夠大量重疊，所以我們可以利用重疊的方式來修飾用色。

右圖說明了用灰色及淺藍色重疊畫出陰影時的要點。

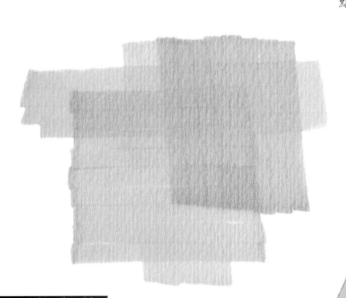

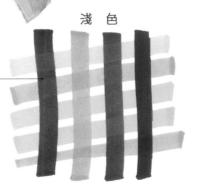

即使四種淺色重疊，結果得到的仍是明亮清晰的顏色。

麥克筆

如何用色

選擇用色

深色系

藍色、綠色、栗色及灰色等都屬於暗色系的顏色，通常不會用在視覺焦點的地方或是與淺色系的搭配，而大多是單獨上色或是掩蓋、修正顏色時使用。

淺色

深色

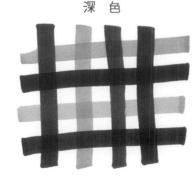

建議使用色彩的多重交疊來比較出各種顏色的特性。

用的顏色愈深，重疊的部分也就愈深濃。

解決問題

　　光靠混色也很難取得某些特殊的色彩，我們可以嘗試找出一些相似的顏色進一步地調配出各種深淺不同的色彩。

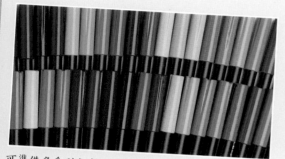

可準備多系列色彩以供選用。

圖為用三原色依順時鐘方向重疊的結果。證明了最上層的顏色會成為主色調，當最上層是藍色時，色調變得較暗；最上層是紅色時，色調會泛紅；而最上層是黃色時，色調就呈現有如鍍金效果的顏色。

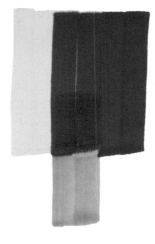

表層顏色的決定

　　為了更加了解顏色，我們可試著交替應用顏色的重疊順序，有些畫紙比較適合先上較淺亮的色彩，有些則適合先上深的顏色。

增加疊層

　　當重疊三原色會得到怎樣的結果？混合後所得到的是一個灰暗的色調。我們可以試著改變三原色間疊層的順序，隨著疊層順序的不同，所產生的顏色也會有所不同。

勿同時多色重疊

　　顏色重疊後會產生什麼樣的結果？很明顯的，顏色重疊後會產生混色的效果，所以在混色前就必須先設想混色後的結果。另一方面，畫紙通常只能承載一定程度的顏色分量，故應該避免使用過多的顏色做重疊上色，因為這樣所產生的顏色會太過於暗沉混濁。

　　經過多次練習後就會知道哪些顏色重疊出來的效果最好。舉例來說，一個色調強烈的顏色覆蓋在深色上，像紅色混合藍色後會變成同時具有一種灰色調的清晰色彩。

麥克筆

如何用色

選擇用色

適當地利用簡單的色彩與少許線條勾勒的效果，再配合麥克筆重疊混色後多樣的色系，更能凸顯作品的完整性。

像這樣一條利用三原色搭配而成的桌巾，每個條紋代表了一種顏色或重疊混色後的顏色。

善用三原色

上色時，我們可以試著簡化顏色的使用，除了運用三原色之外，其餘的顏色我們可依色彩理論為根據來做混合。用淺色系的油性麥克筆來混合，會產生明亮的色彩。至於水性麥克筆，運用水彩的作畫技巧也能輕易地調出色彩。

有了水性麥克筆的三原色後，我們就可以開始畫畫了。

我們可以將水性麥克筆善用在水彩畫的創作之中。

水性麥克筆畫的草圖

先運用簡略的線條勾勒出主要的架構，再以筆芯較細的水性麥克筆在紙上畫出細緻的線條。

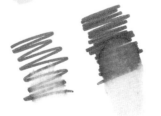

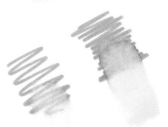

我們可以從最基本的三原色中創作出各式各樣的顏色。

水性麥克筆的創作。布朗斯坦的作品。

淺灰色是畫陰影時常被採用的顏色。

麥克筆

如何用色

以簡單色彩下筆

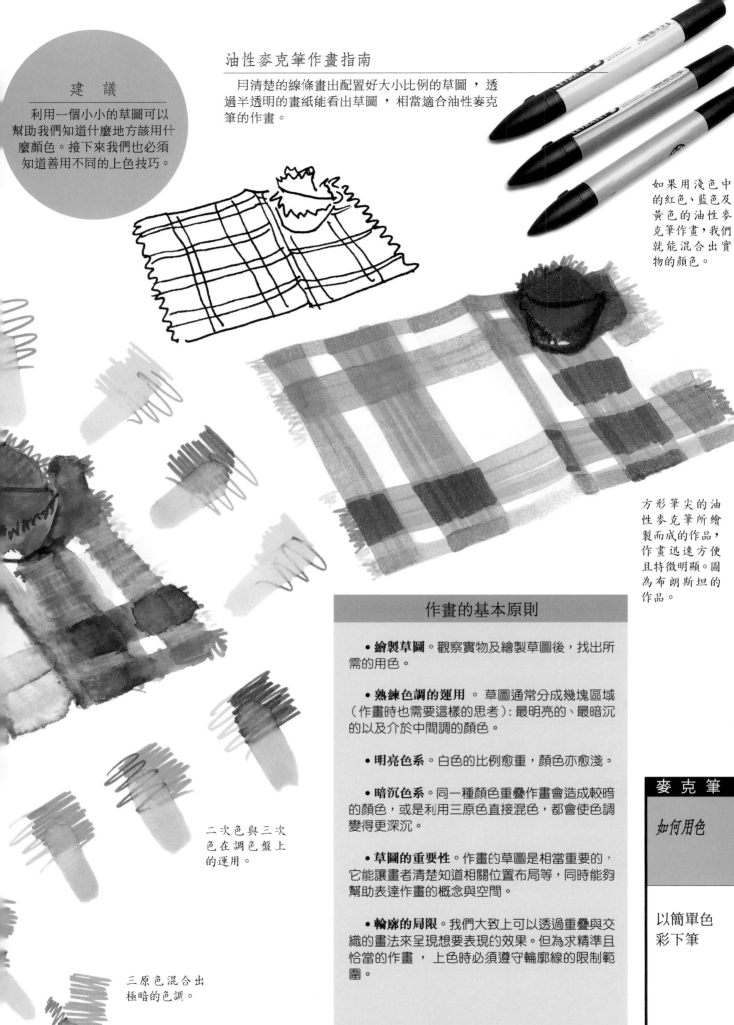

用清楚的線條畫出配置好大小比例的草圖，透過半透明的畫紙能看出草圖，相當適合油性麥克筆的作畫。

建 議

利用一個小小的草圖可以幫助我們知道什麼地方該用什麼顏色。接下來我們也必須知道善用不同的上色技巧。

如果用淺色中的紅色、藍色及黃色的油性麥克筆作畫，我們就能混合出實物的顏色。

方形筆尖的油性麥克筆所繪製而成的作品，作畫迅速方便且特徵明顯。圖為布朗斯坦的作品。

二次色與三次色在調色盤上的運用。

三原色混合出極暗的色調。

作畫的基本原則

• **繪製草圖**。觀察實物及繪製草圖後，找出所需的用色。

• **熟練色調的運用**。草圖通常分成幾塊區域（作畫時也需要這樣的思考）：最明亮的、最暗沉的以及介於中間調的顏色。

• **明亮色系**。白色的比例愈重，顏色亦愈淺。

• **暗沉色系**。同一種顏色重疊作畫會造成較暗的顏色，或是利用三原色直接混色，都會使色調變得更深沉。

• **草圖的重要性**。作畫的草圖是相當重要的，它能讓畫者清楚知道相關位置布局等，同時能夠幫助表達作畫的概念與空間。

• **輪廓的局限**。我們大致上可以透過重疊與交織的畫法來呈現想要表現的效果。但為求精準且恰當的作畫，上色時必須遵守輪廓線的限制範圍。

麥 克 筆

如何用色

以簡單色彩下筆

25

創造自己的顏色

利用重疊上色的方式，可以製造出麥克筆迷人的寫實效果。所以，熟練上色的技巧方能將麥克筆的色彩發揮得淋漓盡致。

1. 黃色與橙色

選用顏色

我們並不需要用到所有的顏色，首先，我們可依據實物本身的顏色選取相似的顏色，從這些顏色裡挑選出最符合的顏色。再按照由淺至深的色彩排列，並可進一步地分類為暖色系（黃、橙、紅、土）與寒色系（綠、藍、灰）。

2. 紅色

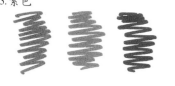

水性麥克筆的筆蓋顏色只能當作內含墨水顏色的指標。必須在紙上試畫看看實際的顏色，如圖即為我們畫出的色域：

3. 紫色

顏色的特性

作畫時顏色表現的差異程度在於顏色的特性與色調的濃淡。如果所用的顏色恰好符合實物上的色彩就可以直接上色。但大多數的時候，顏色還是需要另外調配的。

4. 暖色的淺與深

麥 克 筆

如何用色

創造自己
的顏色

5. 藍色與偏綠的藍色

6. 綠色

7. 灰色

為了以油性麥克筆的色彩表現人物畫中皮膚的顏色，可以選用淺色系來作練習。首先將每個色調中最淺到最深的顏色依序畫在畫紙上，這樣很輕易就可看出黃色是較恰當的顏色。在這個區域的色階中，很快便能找到最能表達皮膚明暗度的顏色。

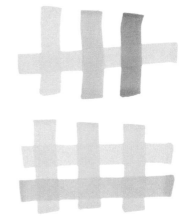

我們通常會用深色的油性麥克筆來使整幅畫的色彩更具立體感。

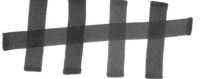

a. 藍色系中的淺色與其他淺色系的色彩重疊後所得到的陰影效果是很棒的。

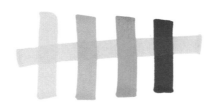

c. 藍色系中較淺的藍可當作畫陰影的用色。

d. 淺綠色經過處理後可創造出較深的綠色。

b. 紫色加上深色也會有這種效果。

這些適合用來表現陰影的顏色，我們可以透過重疊上色的方式表現出豐富的層次。

色彩練習

紙上的草圖可以大約看出所需的用色，其餘重疊而產生的顏色則需要進一步試驗是否合適。

黃色。黃色不管是單獨表現或是與其他顏色重疊混色，都是相當具有特色的顏色。色調愈偏橙色，給人愈是火熱的感覺。

視覺效果強烈的紅色。紅色帶給人清楚明亮的感覺。重疊之後色澤將會更顯豐厚。

藍色。不管是線條輪廓或是設計草圖，藍色總給人很不一樣的感覺，淺藍色是最適合表現清楚陰影的用色。

最怡人的綠色。所有深淺的綠都可以用在表現大自然或實物的畫作中。

色塊。利用現成顏色重疊所畫出來的色塊顏色較為乾淨明亮；反之，利用三原色所混合出來的色塊就顯得較為暗沉。這樣的比較練習可以讓我們從中取得用色的平衡點。

e. 及 f. 灰色系的顏色都可以用來畫出不同的陰影顏色，但須適當地衡量用色的深淺。

用自己獨創的顏色來做無數次色彩實驗，直到能夠主導所有的用色為止。

畫紙、畫筆、畫作

紙質、墨水的品質與作畫程序的特性，對於作畫的結果有連續性的影響。

草圖與畫紙

草圖是用來界定並確認上色的位置，畫紙如果不是半透明的，就無法透過描圖的方式將草圖轉移到畫紙上。

紙質的特性是基本要素

在思考如何組織我們的作畫工序之前，必須先了解所使用的麥克筆（畫筆）在紙上會起什麼樣的作用。只要我們習慣了運用特定的畫紙和畫筆，這些初步的問題就可以省略了。

什麼樣的紙質最適合作畫呢？紙的重量（為每平方公尺的重量，事實上也就是紙質的密度）以及質感粗細都是評定的標準。每張紙都有其密度與結實度，這會影響顏料乾燥所需的時間長短。同樣地，畫紙對於墨水也必須具有一定吸收量；紙面決定性的品質在於：光滑、細緻、霧面、粗糙等因素。

紙　面

粗糙不平的紙面，對於筆尖較細的麥克筆將會是個大問題：畫筆無法流利地下筆，筆尖亦容易受損。

麥克筆

如何用色

畫紙、畫筆、
　　畫作

密　度

細緻的紙質對作畫的阻力較小，但是要注意繪圖時不要過於用力而使紙產生皺褶。假如一直重複地在紙面某一點使力，這樣畫紙會很容易因此而破掉。

吸收力

如果紙對墨水的吸收力太好，在畫線時就要特別留意。如果畫筆一直停滯在畫紙的某一個區域上，那這個區域就容易負載過量的顏色。

水性麥克筆　　　　油性麥克筆

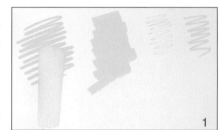

1. 吸收力強、密度為 150g/m² 的紙。用極細筆尖的筆較難繪圖。*

2. 紙面光滑、密度為 130g/m² 的紙。水分包容性小。紙質為半透明。

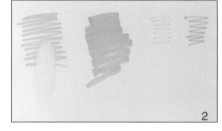

3. 紙質輕盈細緻呈現半透明、表面則略帶藍色、密度為 150g/m² 的紙。水性與油性麥克筆皆適用。

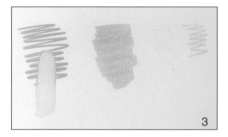

4. 水彩紙，密度為 180g/m²。紙面顆粒中等。*

5. 具有特殊紋路的油畫用紙，適合水性與油性麥克筆使用點描畫法來製造效果。*

6. 油畫用紙，可以表現出水彩流動的效果。*

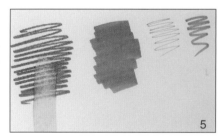

「*」表示這些畫紙都不是半透明的，所以無法透過描圖的方式來描繪草圖。通常以鉛筆直接在畫紙上畫出草圖，有時也會利用淺色麥克筆來畫草圖。

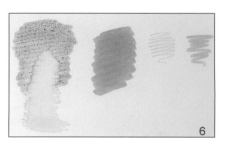

校正後裁定上色範圍

校正指的是描繪線條的補強或修飾錯誤的線條。即使在畫紙上需要上色的區域很大，但草圖上我們只需要小範圍的上色作為標示即可。而對水性麥克筆而言，我們必須考慮到畫紙在弄濕之後，上色時會產生的渲染效果。

水性麥克筆　　　油性麥克筆

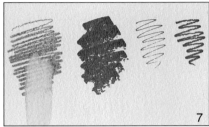

7. 表面吸收力好的畫紙，但不一定為重要的藝術作品所採用。*

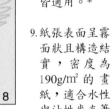

8. 顆粒細緻的白色圖畫紙，密度為150g/m²，任何畫圖工具皆適用。*

9. 紙張表面呈霧面狀且構造結實，密度為190g/m²的畫紙，適合水性與油性麥克筆使用。*

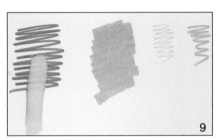
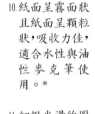

10. 紙面呈霧面狀且紙面呈顆粒狀，吸收力佳，適合水性與油性麥克筆使用。*

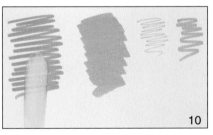

11. 細緻光滑的圖畫紙，表面構造結實，密度為190g/m²。與其他霧面畫紙不同的是，其紙質會吸收水性麥克筆溢出的墨水，即使額外添加水分也不易稀釋墨水。*

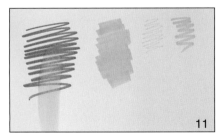

12. 水彩畫專用畫紙，密度200 g/m²，適合水性與油性麥克筆使用。*

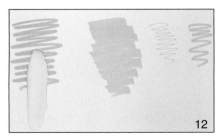

特殊麥克筆

我們使用特殊麥克筆時，要先熟悉所採用畫紙的特性。螢光筆的墨水較為明亮，如螢光黃，它比一般墨水的顏色更能創造出我們所要的特殊效果。

同樣地，不透明麥克筆在使用前也要先在畫紙上試畫顏色。這種筆的顏色種類也相當多樣。

螢光色可用來當底色。

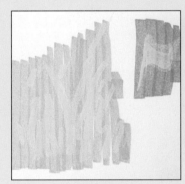

特殊的顏色與其他顏色混合使用時必須十分小心。

圖為泛綠色被下面的檸檬螢光黃色照映的情形。螢光劑的量愈多，重疊後的效果愈閃亮。

不透明的墨水能呈現多樣面貌。先加白色墨水會比後加更能使顏色明亮；相反地，白色墨水加在其他顏色上會呈現灰暗的色調。而不透明的墨水所呈現的對比效果也是非常有趣的，相較於具透明感的墨水重疊在不透明的顏色上(a)，重疊在透明墨水上的不透明顏料，效果就會變得比較不透明(b)。

麥 克 筆

如何用色

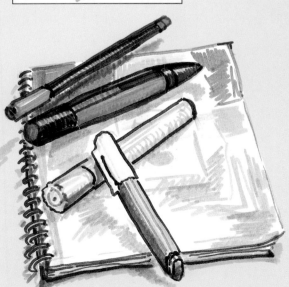

畫紙、畫筆、畫作

寶貴的經驗談

照片中的光影變化可以作為我們調色的依據。

麥克筆的作畫具有很多限制,例如為求作品的生動活潑,必須保持筆尖出水量的流暢性,故墨水必須經常更換補充。

主體與輪廓

線條的繪製一定具有頭尾,要確實畫在限定的範圍內,不要超過。

組織性與計畫性

作畫時,下筆與選色都要夠精準,且具相關性的方向都要思考。首先,可把畫紙分成幾個區塊,再分別規劃要畫的內容。記住,油性麥克筆一旦乾了之後,寫起來就不是很流暢了,也就是說使用時必須要非常迅速果決。相反地,水性麥克筆的墨水較不易蒸發,可以利用水彩畫家的順序(慣用右手者自左至右、由上而下地直到畫滿整張畫紙)。

先畫線還是先上色

先觀察不同景深的關聯性,為了表現出具深度與對比的效果,每個場景的處理應該是一致的。畫線與上色的動作是持續不斷的接連動作,在作這些動作之前是需要規劃組織的(依據各個線條所要表現的意境與律動)。

麥克筆

如何用色

在我們運用水性麥克筆上色前,可以先用鉛筆在畫紙上輕輕地勾勒草圖。

寶貴的經驗談

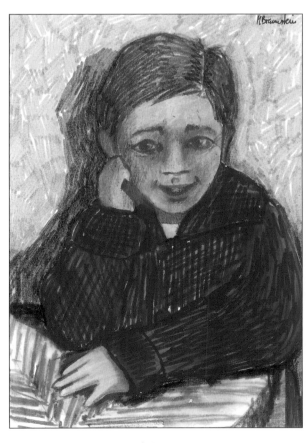

這個構圖的繪製是利用水性麥克筆調水稀釋,來表現出景深與體積感。

這些是加水稀釋所畫出來的色彩。

先利用單色的油性麥克筆勾勒輪廓線。

依循著輪廓線,先分析出第一層的色彩。

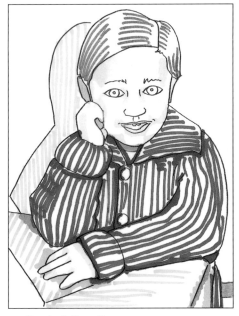

接著分離出第二層的色彩。

將兩層色彩重疊,即可得到想要的混色效果。

營造立體感的效果

上色時的觀察分為垂直與水平兩個方向。線條的表現方式可以表達出物體的遠近及立體感。

避免離題

在反覆練習後上色的技巧就會變得比較熟練,而線條與線條之間的界線看起來會比較融合。保持線條的一貫性及作品的整體性是必要的。反覆遵循的實際方向最終會給予作品連貫性的律動。

上色、色系與體積

要如何利用不同色彩來表現體積呢?我們必須先分析物體適合的顏色,依相似但色系不同的顏色中色彩表現的深淺度而定。淺色系可表現明亮的部分,深色系則能具體刻畫出陰影處。必須先注意觀察整體明亮及陰暗處的分布,才能安排上色的色調。

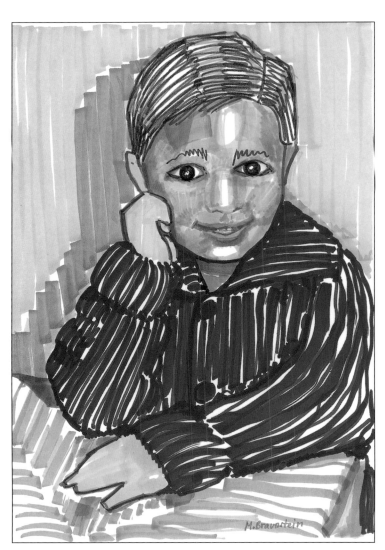

M.Braunstein

麥克筆：繪畫的工具，可用來畫線，並由於筆尖具備吸收力佳的纖維材質可儲存墨水，因此也可用來上色。

筆　尖：麥克筆有許多形式的筆尖，其中圓形的筆尖書寫起來較為流利。筆尖的材質有纖維做的也有塑膠做的。

水性麥克筆：墨水顏色可用水加以稀釋。

油性麥克筆：墨水中主要含有酒精成分。

保存方法：筆蓋在不使用時應立即蓋上，否則墨水，尤其是油性麥克筆，很容易就會乾掉。

筆尖的清潔：筆尖是麥克筆的重心，一旦沾到別的顏色時，就要用橡皮擦或是吸水紙擦拭乾淨。

線　條：依筆尖粗細及形狀，線條有多種呈現的方式。

平行線的繪畫技巧：通常運用在畫大面積時候，如果是垂直線，畫法就是從上到下；如果是水平線，畫法就是由左至右依序塗滿。

刷色的技巧：與修飾或校正的技巧一樣，都可用在大面積的上色。

融合的技巧：必須快速且在墨水還是濕的情形下進行，主要會有同一色彩（避免上色不均）或是兩種顏色的色階或混合。

同色著色：連續畫相疊的線條可用來修飾色塊，也可以用在消弭畫平行線時所產生線與線之間明顯的界線。同色重疊後則會造成較深的顏色。

底色上色：底色可用油性麥克筆的方形筆尖來上色。如果要用水性麥克筆，則可以借助排筆來平塗。

細部的作畫方式：較小區塊的上色可以用中型或小型筆尖。

色彩廣義的分類：這樣的分類是必要的，因為多種色彩混合或摻雜之後的效果會較暗。基本上，我們可以將色彩大致區分為暖色系、寒色系，以及濁色系三種。

混　合：將兩種顏色重疊上色，重疊後較不易看出原有的線條。

色彩理論：色彩理論非常實用且能同時了解顏色與顏色混色後的效果。

三種「原色」（紅色、黃色、藍色）依同比例混合後會產生「二次色」（黃色加紅色變成橙色；紅色加藍色變成紫色；黃色加藍色則是綠色）；而三原色依三比一的比例混合後又會產生六種「三次色」（黃三紅一是黃橙色，紅三黃一是紅橙色；紅三藍一是紅紫色，藍三紅一是藍紫色；黃三藍一是黃綠色，藍三黃一則是藍綠色）。

三原色混合後會變黑色，如果將三原色依不同比例混合（以淺色而言），就會產生色澤黯淡或灰階的不均勻色塊。同樣地，我們也可以混合兩種不同色系的互補色，常見的互補色有紅色與綠色，黃色與紫色，藍色與橙色。

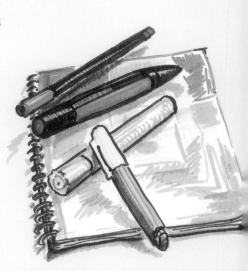

普羅藝術叢書

繪畫入門系列

01. 素　描

02. 水　彩

03. 油　畫

04. 粉彩畫

05. 色鉛筆

06. 壓克力

07. 炭筆與炭精筆

08. 彩色墨水

09. 構圖與透視

10. 花　畫

11. 風景畫

12. 水景畫

13. 靜物畫

14. 不透明水彩

15. 麥克筆

彩繪人生，為生命留下繽紛記憶！

拿起畫筆，創作一點都不難！

— 普羅藝術叢書
畫藝百科系列‧畫藝大全系列

讓您輕鬆揮灑，恣意寫生！

畫藝百科系列（入門篇）

油　畫	風景畫	人體解剖	畫花世界
噴　畫	粉彩畫	繪畫色彩學	如何畫素描
人體畫	海景畫	色鉛筆	繪畫入門
水彩畫	動物畫	建築之美	光與影的祕密
肖像畫	靜物畫	創意水彩	名畫臨摹

畫藝大全系列

色　彩	噴　畫	肖像畫
油　畫	構　圖	粉彩畫
素　描	人體畫	風景畫
透　視	水彩畫	

全系列精裝彩印，內容實用生動

翻譯名家精譯，專業畫家校訂

是國內最佳的藝術創作指南

素描的基礎與技法
——炭筆、赭紅色粉筆與色粉筆的三角習題
壓克力畫
選擇主題
透　視
風景油畫
混　色

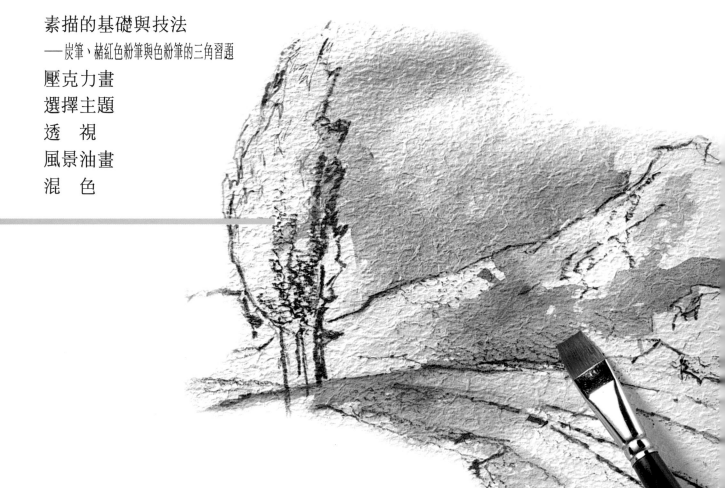

邀請國內創作者共同編著
學習藝術創作的入門好書

三民美術普及本系列
（適合各種程度）

水彩畫　黃進龍／編著

版　畫　李延祥／編著

素　描　楊賢傑／編著

油　畫　馮承芝、莊元薰／編著

國　畫　林仁傑、江正吉、侯清地／編著

網路書店位址　http : // www. sanmin. com. tw

©　麥　克　筆

著作人	Mercedes Braunstein
譯　者	吳鏘煌
發行人	劉振強
著作財產權人	三民書局股份有限公司 臺北市復興北路386號
發行所	三民書局股份有限公司 地址／臺北市復興北路386號 電話／(02)25006600 郵撥／0009998-5
印刷所	三民書局股份有限公司
門市部	復北店／臺北市復興北路386號 重南店／臺北市重慶南路一段61號

初版一刷　2004年1月
編　號　S 941130
基本定價　參元貳角
行政院新聞局登記證局版臺業字第○二○○號